褚遂良（596~658）

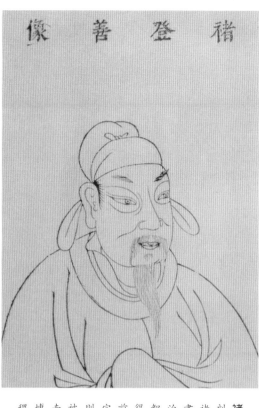

褚遂良像（明萬曆《三才圖繪》刻本）

褚遂良，字登善，錢塘人，早有書名，因魏徵的推薦，而步上政治舞台。也因爲他耿直不阿、竭智盡忠、直言不諱的秉性，而深得唐太宗的器重。故在太宗病逝前，與長孫無忌同臨危受命爲高宗的輔佐大臣。後因唐高宗欲立武則天爲皇后，褚遂良據理力爭而被貶，最後死於貶所愛州（今越南清化）。其書法平和簡淡、寬博端莊，與歐陽詢、虞世南、薛稷，並稱爲初唐四大書家。（洪）

褚遂良（596~658）字登善，錢塘（今浙江杭州）人。褚氏先祖本在河南陽翟，晉室南遷時徙居江南，爲當時的名門望族。其父褚亮是位博學精藝的名流，在南朝陳代、隋朝時曾官至東宮學士、太常博士，入唐後，爲弘文館十八學士之一，與歐陽詢、虞世南爲相知有素的同僚。因魏徵推舉，褚遂良才步上政治舞臺，並得到唐太宗的重用，歷任起居郎、諫議大夫、中書令。貞觀末，與長孫無忌同受太宗遺命輔政。唐高宗時，累遷尚書、左僕射、知政事，封河南郡公，人稱「褚河南」。其傳世作品僅存《伊闕佛龕碑》、《孟法師碑》、《房玄齡碑》和《雁塔聖教序》四件。

褚遂良早年深受父親的影響，常出入於名士官場之中，博涉經史，潛心翰墨。青年時，其楷書受到歐陽詢的稱道，視爲難得之材。又曾師虞世南，精研義之筆法。其間，又曾師從以「疏瘦」見稱的書法名家史陵。據記載，史陵的楷書「筆法精妙，不減歐、虞。」（《金石錄》）這對褚遂良晚期書風的形成，產生相當大的影響。

貞觀十二年（638），被唐太宗喻爲「與我，猶一體也」的虞世南去世，太宗悲痛不已。曾對魏徵說：「虞世南死後，無人可以論書。」魏徵即推薦道：「褚遂良下筆遒勁，甚得王逸少體。」太宗即日詔令褚遂良爲侍書。

唐太宗因酷愛書法，曾不惜重金遍求義之遺蹟，又親自爲《晉書》《王羲之本傳》作《贊》：…設弘文館，詔令五品以上京官去弘文館學書，並將書學立爲國學，書學由此蔚然成風。當時，太宗徵得義之遺墨甚多，眞僞難辨。褚遂良爲此一一作了鑒定，一無舛誤，成爲中國鑒定史上第一人。並編定《右軍書目》藏於內府，爲以後研究王羲之書法作出了傑出的貢獻。褚遂良既以書法爲太宗所賞識，進而又以其政治上竭智盡忠和人格上直言不諱的秉性，深得太宗的信賴。太宗在位的後十年中，褚遂良先後提出了幾十條有益的建議，大多爲太宗採納。太宗曾嘆道：「立身之道，不可無學，遂良博識，深可重也。」（《舊唐書·本傳》）。

褚遂良早在任起居郎時，唐太宗曾問他：「朕有不善，卿必記邪？」褚遂良答道：「守道不如守官，臣職載筆，君舉必書。」因爲，「遂良不記，天下之人亦記之矣。」可見其耿直磊落的秉性。當國力日趨強盛，唐太宗便打算進一步擴展領土與勢力。曾派侯君集征服高昌，繼而又每年調撥千餘人去防守其地。褚遂良上疏，認爲這樣既得不到當地人民的信服，又苦了軍臣。不如選擇有實力有能力的高昌首領爲領袖，予以高昌人民自治的權利，又使其成爲唐朝的藩屬。太宗深覺有理，並接受了他的提議。不久，唐太宗又打算遠征高麗，褚遂良極力上疏勸諫。太宗不但沒有聽取，還執意御駕親征，結果遭到了高麗人的頑強抵抗，敗師而回，後悔當時不該不聽褚遂良的勸諫。

皇子的成長與皇位的繼承，歷來都是帝王們極爲關注和焦慮的大事。唐太宗曾打算派一些年幼的皇子出任都督、刺史等要職。褚遂良得悉後，立即上疏太宗，認爲皇子年

褚遂良《孟法師碑》局部 642年 拓本 日本三井氏聽冰閣藏

此碑書寫的時間僅次《伊闕佛龕碑》一年，但一洗前碑較為板滯、重心偏低的弊病。高貴敦厚，雅逸豐潤，方圓並用，氣度宏深，有歐、虞及六朝遺韻。碑早已不存，僅存一宋拓孤本傳世，現存於海外。

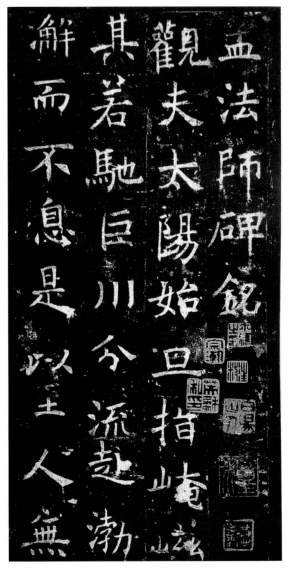

褚遂良《伊闕佛龕碑》局部 641年 拓本
原碑存河南洛陽龍門山石窟

此碑為褚遂良傳世的最早作品，書時僅46歲，為摩崖刻石。這在褚遂良的傳世作品中是最為平和簡淡，寬博端莊，絲毫沒有華麗雕琢的痕跡，是其早期「銘石之書」中的代表作，書風介於歐、虞之間，略帶隸意，是唐碑中上乘的範本。

幼，難以管轄眾臣、處理公務，不如留在京都，既可以使他們時刻感受到皇權的威儀，又能觀摩朝政；使他們成才之後，再出任都督、刺史等，便能臨重任而勝任之。太宗認為此提議理強而深入，便予以採納。在皇位的繼承上，唐太宗舉棋不定，苦惱不堪。最後，在長孫無忌、房玄齡、李勣和褚遂良的共同商議下，立李治為太子。

貞觀二十三年（649），太宗臥病不起。那時，房玄齡已死，李勣被猜忌而遭貶。長孫無忌和褚遂良便成了太宗顧命托孤的大臣。一天，太宗將長孫無忌和褚遂良召到病榻前，說：「卿等忠烈，簡在朕心。昔漢武寄霍光，劉備托諸葛亮，朕之後事，必

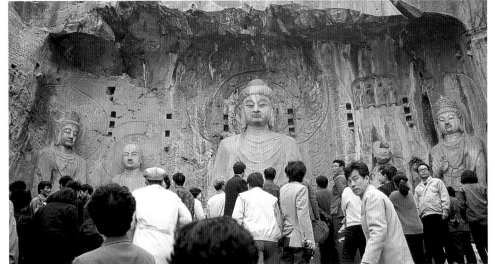

洛陽 龍門石窟之奉先寺（蕭耀華攝）

龍門石窟，始建於北魏，興盛於唐，是舉世聞名的藝術寶庫之一。圖是龍門石窟南端之奉先寺，開鑿於唐咸亨三年（672），歷四年完工，窟中主佛盧舍那佛為龍門石窟中最大的佛像，刀法圓熟、線條流暢，是典型唐窟佛像的代表。據說其形象是按照武則天的容貌雕刻的，神態飽滿安詳，然武則天野心勃勃，排除異己，許多忠臣都死於其手，褚遂良即是其一。（洪）

須盡誠輔佐，永保宗社。」又對太子說：「無忌、遂良在，國家之事，汝無憂矣。」即命褚遂良草詔高宗即位。

然而，這位名重兩朝的忠臣和偉大的書法家，在君權專制的社會裡，同其他忠臣烈士一樣，沒能逃脫悲慘的厄運。當褚遂良寫完名重天下的《雁塔聖教序》後兩年，殘酷的政治鬥爭為他寫下了生命的最後一章。

唐高宗李治本是好色之徒，而又缺乏政治才幹。他即位的頭幾年，由於長孫無忌和褚遂良的輔政，尚有貞觀遺風，但不久便露出真面目了。永徽六年（656），唐高宗準備廢除皇后王氏，立太宗的才人昭儀武氏（則天）為皇后。為此，高宗召長孫無忌、褚遂良、李勣和于志寧進殿商議。褚遂良作為一位傑出的政治家，且具有忠義堅貞、疾惡如仇的性格，並出於對其他三位大臣的安危著想，以及出於維護國家和君主的尊嚴，決定由他一人挺身獨當。一開始，高宗對廢后之事向他難以啟齒，因為昭儀武氏的身世和她同太宗的關係，是天下人有目共睹的。當高宗話音剛落，褚遂良便嚴正地上前說道：「皇后本名家，事奉先帝。先帝疾，執陛下手語臣曰：『我兒與婦，今付卿。』且德音在陛下耳，可遽忘之？皇后無他過，不可廢！」高宗聽了，非常不快。

翌日，又議其事。褚遂良再苦諫道：「陛下必欲改立后者，請更擇貴姓。昭儀昔事先帝，身接帷第，今立之，奈天下耳目何！」說罷，褚遂良便將手中的笏扔在臺階上，邊叩頭，邊大聲疾呼：「還陛下此笏，乞歸田里！」血流滿的褚遂良的前額。高宗勃然大怒，而一直在簾內偷聽窺視的武則天，不由咬牙切齒地喊道：「何不撲殺此獠！」幸虧

長孫無忌極力阻攔，褚遂良才免於受刑。也正在此時，偏偏是那位元勛李勣在緊急關頭賣友了。廢后之事，由此而定。

高宗既立武則天為后，從此，褚遂良便一再被貶。初被貶為潭州（今湖南長沙）都督；顯慶二年（657），再貶為桂州（今廣西桂林）都督；不久，又貶為愛州（今越南清化）刺史。次年，憂憤而死。死後被追奪官爵，子孫被流放到愛州，子彥甫、彥沖在流放中被殺。

褚遂良儘管遭此不白之冤，但天下人對他的道德品行和精湛的書法藝術，仍給予崇高的評價和敬仰。在他死後的第五年（龍朔三年），在他任過職的同州（今陝西省大荔縣），重新摹刻了他生前的傑出名篇《雁塔聖教序》（世稱《同州聖教序》），以此寄托對他的深深懷念。

陝西 乾陵（馬琳攝）

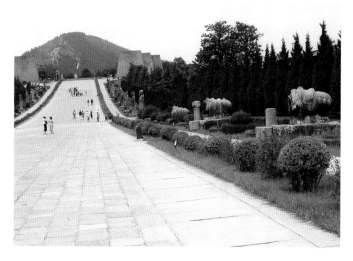

乾陵位於西安西北方的乾縣，是唐高宗李治和武則天的合葬墓。陵墓依山而建，規模宏大，目前有石馬、將軍像及當時參加高宗葬禮的各國使者之石刻像六十一尊，其像製作精美，且氣勢雄偉。可惜目前皆已殘損。一代名臣兼書法家的褚遂良，就是因反對高宗立武則天為后而遭貶，最後死於貶所，可謂褚遂良即死於其手。（洪）

桂林山水（洪文慶攝）

桂林位於廣西省東北方，因屬石灰岩地形，山水特別俊秀清麗，故俗諺云「桂林山水甲天下」。桂林於唐代稱桂州，仍屬南蠻未開化之地，充斥瘴癘之氣，多為貶臣之所，褚遂良於顯慶二年（657），被貶桂州，短暫停留，次年再貶更南方的愛州，並死於該地。此地距長安遙不可計，可見武則天有多麼怒恨褚遂良。（洪）

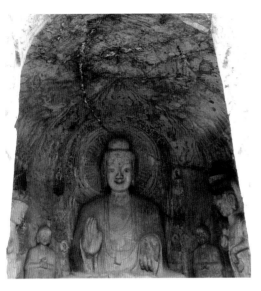

《伊闕佛龕碑》（又名《三龕記》），是現存褚遂良最早的書法作品。現存河南洛陽龍門山。雖名爲碑，實爲摩崖刻作碑門狀。貞觀十五年（641），長孫文德皇后去世，其子李泰（太宗四子）在洛陽龍門山開鑿佛窟，爲長孫皇后冥福，數年鑿成。貞觀十五年，由岑文本撰文記其事，褚遂良書丹，時褚遂良四十六歲。

長孫氏是位賢德的皇后，曾爲初唐開明的貞觀政治起過積極的作用，朝廷文武大臣

以至天下民衆，莫不對她崇敬感懷。也許正是出於這種敬慕之心，又加上此碑置於佛窟之內，具有一個莊嚴的主題。所以，褚遂良將此碑寫得特別的端整蕭穆，清虛高潔。橫平豎直，剛嚴實在，樸質寬博，猶如仁者之言行，磊落坦蕩，清澈見底，沒有過多的修飾。筆勢往來，時而顯露出隸書所特有的波磔之筆，渾樸中似有一種婀娜之氣。

再從技法和書風上看，褚遂良充分吸取了漢、隋諸碑和書風「銘石之書」的特點。內疏外密，字體較扁，橫向取勢，重心較低，這與隸書的書勢相類；方剛挺勁，縱橫質實，又近於歐體；同時又融入了自己從容渾樸的個性與剛嚴的氣度，展示了一種獨特的藝術風采。此碑雖有些地方尚顯板滯，但已流露出了褚遂良驚人的藝術天才，尤其是在情感方面的處理上，相當傑出。在他的筆下，書法已成了寄托和表現心境和情感的藝術，達到了「心畫」的境界。這只要我們將此碑同其他碑比較一下，便可悠然心會。

對此，後人予以很高的評價。清代楊守敬的《評碑記》裡說褚遂良：「方整寬博，偉則有之，非用奇也。」並稱「蓋猶沿陳、隋舊格。登善晚年始力求變化耳，又知嬋娟婀娜，先要此境界。」同時代的翁方綱也稱此碑爲「唐楷中隸法」，而劉熙載贊美更甚，說它「兼有歐、虞之勝」。這比評說，大多著眼書勢用筆。事實上，最爲可貴的是其中所包含的情感與個性，這同他爲政爲人的品格和氣度是一致的。此所謂書者如也，如其人，如其志。

洛陽 龍門石窟賓陽洞（馬琳攝）

龍門石窟位於河南洛陽市南伊河兩岸的龍門山上，始創於北魏孝文帝時期，歷魏晉到北宋四百多年的營建，規模龐大，爲研究中國佛教及石窟藝術的重要寶庫。賓陽洞在龍門山北部，使建於北魏景明元年（500），歷二十四年才完工。共有三洞，以中洞爲主，裡面供奉的佛像均具北魏風格。褚遂良的《伊闕佛龕碑》即嵌藏於此洞內。（洪）

隋 《蘇慈墓誌》局部　603年　楷書37行　行37字拓本
北京故宮博物院藏

此墓誌銘於光緒十四年（1888）出土。它刻於隋仁壽三年（603），是隋墓誌中極爲煊赫的名篇。書風端整妍美，點畫淨潔，書勢寬博，時有婀娜之氣，柔中見剛，筆道緊結，實開歐、褚之先河。

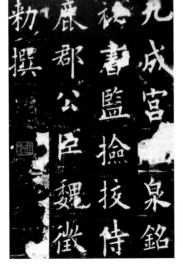

唐 歐陽詢《九成宮醴泉銘》局部　632年　拓本
北京故宮博物院藏

此碑原石藏於陝西省麟遊縣天台山，於唐貞觀六年（632）立，乃魏徵奉敕撰，歐陽詢書丹。行49字。時歐陽詢75歲。結體內疏外密，神清氣爽，雅俗共賞。運筆意如刀，鼓響，渾厚遒勁，刀游於骨肉之際，外露峻利，內含溫雅，剛勁磊落，氣韻圓暢。

東漢《熹平石經》局部
175年　拓本
北京故宮博物院藏

東漢《熹平石經》刻於靈帝熹平四年三月（175），初立於洛陽太學門外，不久毀於兵火，僅存殘石數塊傳世。此碑開魏、晉隸書之先河。書法淳厚端嚴，方整平和，明顯表現楷法的痕跡。在書風上，諸遂良的《伊闕佛龕碑》於此甚為接近。

《伊闕佛龕碑》一流書家的書風變化，往往由古拙變華美，由華美變古拙，此碑與諸遂良晚年的作品相比較，最能見出。橫平豎直，筆筆從實處入，從實處出，剛嚴質樸，筆勢寬宏。此所謂學書當以實處求之，既能實之，務求其虛，虛者氣韻生焉。

《孟法師碑》

局部 642年 唐拓本 日本三井氏聽冰閣藏 24.8×11.8公分

《孟法師碑》，全稱《唐京師至德觀主孟法師碑》，貞觀十六年（642）刻。由岑文本撰文，褚遂良書丹。原碑早已不存，現存宋拓孤本也已殘缺不全，僅存「769字」。原拓本曾為清李宗瀚所藏，為「臨川四寶」之一。近代流入日本，歸三井氏聽冰閣，被稱為唐拓孤本。

細看此碑，可以感到也許因物件和情感的不同，雖僅次《伊闕佛龕碑》一年，而氣息境界卻大有不同，看上去似乎是兩人所書。不僅深受歐、虞的影響，更具有六朝人的氣息，如《高貞碑》、唐初殷令民的《裴鏡民碑》，並開了王知敬、張旭的先河。其書法溫婉閑雅，平和豐潤，寬舒安祥，如得道之士，談笑間，自有一種超塵拔俗之姿。結體平中見奇，和中見智，雖似無驚人之舉而足以驚人。設想，如果沒有博大精深的學識，

沒有超越榮辱的氣度和志氣的平和心境，怎能寫出如此境界的作品？

從技法和風格上看，此碑幾乎將前碑板滯之弊一洗而盡。在書勢上，雖仍與前碑頗為相近，但更為圓熟，不再重心偏低。在用筆上，隸書的遺意更濃，又參以虞世南圓潤虛和的風韻，在平和中似有一種翩躚之勢，方圓出入，美不勝收，盡得自然。此碑可謂集陳、隋碑誌和歐、虞之大成，可以探知褚遂良此時已悟得魏晉之神韻，並將這種神韻發揮得淋漓盡致。

褚遂良這一突破，為歷代書家所推崇，並將開唐代書法的先河。

清代李宗瀚跋道：「遒麗處似虞，端勁處似歐，而運以分隸遺法，風規六代之餘，高古追鍾、王以上，殆登善早年極用意書。」很顯然褚遂良將歐的剛嚴、虞的圓融於其中，並表現出自己獨特的審美理想，真正開啟唐代書法的先河。清末民初之沈尹默雖為一代宗師，但其所臨總感到有欠蒼茫之氣。

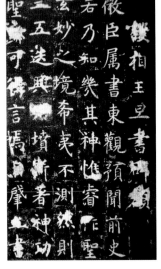

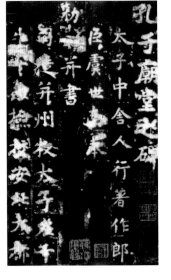

唐 歐陽詢《皇甫誕碑》局部 拓本

250.8×125.4公分 原石寧藏陝西西安碑林博物館

此碑無紀年。由于志寧撰文，歐陽詢書。楷書28行，行59字。其用筆以側取勢，筋骨外顯，筆勢縱逸，鋒芒棱角，顯於筆墨之中。上下不齊，左右不正，峻拔一角，勢巧形密。空靈朗潔，變化多端，筆老意峻，妙盡楷法。

唐 虞世南《孔子廟堂碑》局部 626年 拓本

北京故宮博物院藏

此碑由虞世南撰並書。楷書25行，行64字。碑建成不久即毀於火。僅存拓本傳世。北京故宮和日本三井氏聽冰閣所藏的宋拓本，都是著名的善本。此碑書法用筆圓暢，意疏字緩，溫雅中含逸氣，平淡中見精神。此碑書法為研究虞之楷法的最佳範本。

民國 沈尹默《臨孟法師碑》局部 1913年

32×26.8公分 上海博物館藏

此帖臨於1943年，時沈尹默六十歲。沈尹默楷書得《孟法師碑》神韻最多，用筆嚴謹，一絲不苟，不急於自顯，一筆一劃，苟求其用筆之道，表現出文人雅士務實的作風。這對現在的年輕人來講，是很值得借鑒的。所謂欲速則不達。

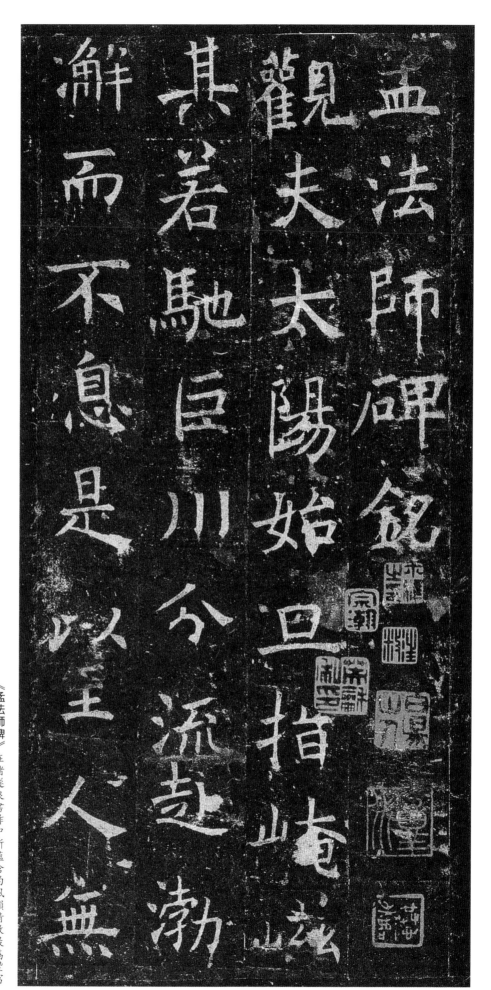

孟法師碑銘

觀夫太陽始旦指峻嶺

其若馳巨川分流起渤山

瀚而不息是以至人無

《孟法師碑》在褚遂良書作中所蘊含的風韻情致最為豐富者，有歐、虞、二王及六朝之韻味，但這種韻味不是拼湊，而是有機的統一。在此褚遂良已形成了自己的風格，並對當時和以後的書法產生了深遠的影響。

時隔一年，褚遂良的書風竟會相差如此之大，這是其他書家所難以抗衡的。顯然，褚遂良在刻苦追摹古人的同時，能悟得書道三昧，既是師承又非單純的師承，最終使他能以自家本色別開生面。褚遂良在深受歐、虞和史陵之影響的同時，又能在宮中看到並精心臨摹眾多前賢的名蹟，使他能很快地領悟到古人的各種用筆的方法，以致揮運自如，得心應手。

從《伊闕佛龕碑》、《孟法師碑》兩碑中，我們可以細察到褚遂良書法中有歐陽詢的剛方、虞世南的圓潤和史陵書法的疏瘦等特點。三者中，對褚遂良影響最深刻的應該是史陵。據記載，史陵的書法保持著南朝高古的氣韻，一是疏瘦，二是有漢隸遺風，隸、

楷相間，使史陵的書法在用筆上顯得格外的豐富優美。也許正是如此，褚遂良在學習歐、虞、史三家的基礎上，旁習漢、陳、隋碑誌和「二王」書法。這果然同文字由隸變楷的發展過程有關，但更多地表現出褚遂良對隸書遺韻的思慕。

這種「復古」，不是文字學意義上的，而是有深刻的審美趣味的文化背景，與褚遂良文人學士的儒雅本性不無內在的關係。從這裡或可探知一些褚遂良早期書法「隸楷」風格的成因。從也我們可以看到，儘管是碑，因刻工甚精，處處能給人一種翰墨淋漓的感覺，這是在初唐其他書家中所難以看到得。對學書而言，更重要的是因此碑取法甚廣，通過它既可以進一步對歐、虞有更深的

瞭解，也為今後打開「二王」的門徑，獲得更豐富的內涵和資訊。但隨著書家藝術個性和情感的變化，褚遂良最終又拋棄早期的那種風格，創造了一種更新、更令人讚嘆的藝術風格：《房玄齡碑》和《雁塔聖教序》的誕生，它們代表著另一新風格成熟的標志。

北魏
《高貞碑》局部　523年　拓本
北京故宮博物院藏
北魏正光四年（523）立石。楷書24行，行46字。乾隆末年出土。此碑在魏碑中寫得最平和寬博，其筆毫鋪得極為勻稱：筆到意到，點畫朗潔，筆勢暢達，如與褚遂良的《伊闕佛龕碑》、《孟法師碑》對照而看，最能得其意趣。

唐　殷令民
《裴鏡民碑》局部　637年　拓本
23×12.7公分　日本東京書道博物館藏
此碑由李白藥撰文，殷令民書丹。楷書24行，行51字。其風格介於歐、虞之間，筆兼方圓，變化多端，平和清麗，綽約豐潤。一切似乎都是從自然中流出，柔中見剛；行筆如橫空流星，隱約地表現出一種流動的韻味；寬博華麗，洞達清雄。

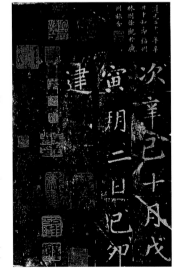

唐　張旭
《郎官石記》局部　741年　每頁20.4×12公分
上海博物館藏
唐開元二十九年（741）刻。陳九言撰，張旭書。原石久佚，僅存孤本傳世。張旭以狂草著名於當代，世稱「張顛」。《東坡題跋》：「今長安猶有長史真書《郎官石柱記》，作字簡遠，如晉宋間人。」風格上在陳、隋舊格與王羲之之間，氣格高古。

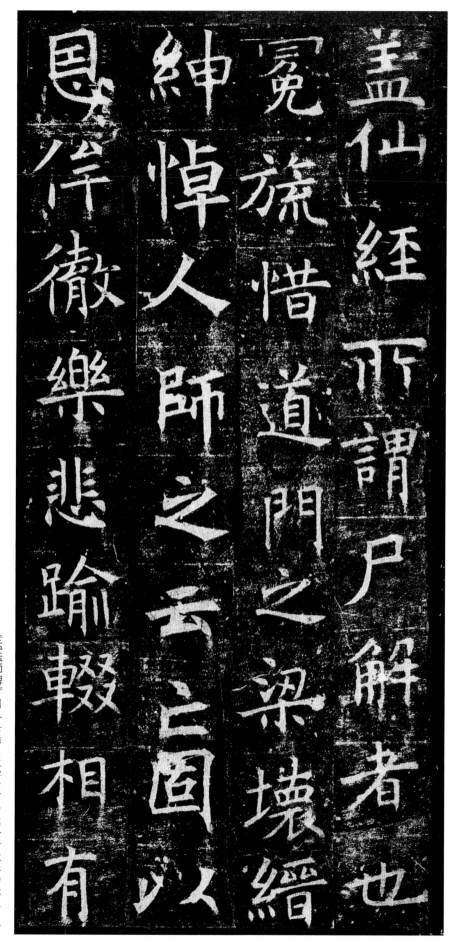

盖仙經所謂尸解者也

冤蔬惜道門之梁壞繒

紳悼人師之云之圖以

恩倖徽樂悲踰輟相有

《孟法師碑》刻工甚精，從碑中可看出一筆數位的意象。筆畫最為豐肥者，往往是蘸筆後的第一字。此後，則筆畫逐漸變得緊結，瘦硬可愛。由此可言，任何書作均該是「一筆書」——一氣呵成之書，如字字蘸筆寫來，必氣斷神散。

《房玄齡碑》

局部　652年　宋拓本　23.9×16.8公分　日本中村不折藏　原石存陝西醴泉縣昭陵

這裡，存在著主客觀雙重的原因。從主觀上看，前已說過褚遂良曾深受史陵的影響，但史陵的字今已不存，其書風應接近於隋代之《龍藏寺碑》。再從更遠的方面看，與

漢代的《禮器碑》為一脈，均屬於疏瘦剛硬的一路。如將《龍藏寺碑》寫得流暢剛硬華麗一點，就是褚遂良這一書風，只是前者為古質，後者為今妍。在書勢上，這三碑均取橫勢，捺法均與隸法相通，尤其是同《禮器碑》，捺法的節奏和輕重均表現得比較誇張，產生一個支撐全體和「峻拔一角」的作用。故從傳統的書學上講，學褚遂良晚年書，《禮器碑》是必學的，所謂「旁參漢魏」，已失豐潤之姿和無肌膚之麗，實開了柳公權和宋徽宗的先河。

《房玄齡碑》，又稱《房梁公碑》。唐永徽三年（652）刻，為陝西醴泉縣昭陵陪葬碑之一。時褚遂良五十七歲。此碑現仍在，但磨泐嚴重，碑文三千餘字，今僅存三百餘字。現存唯一宋拓本，亦為殘本，筆跡清晰的字有八百多個，亦為「臨川四寶」之一，民國時流入日本，為中村不折氏收藏。

此碑與《孟法師碑》相隔十年，不論從結體、用筆，還是從書風上看，大相逕庭，彷彿完全出於兩人之手。按常理，此碑是為已故丞相房玄齡所書，有一個嚴肅的主題，該寫成早年兩碑「銘石之書」的樣子。但是，褚遂良忠實於自己的書法理想，重視書法中的風韻情趣，並付之實現，把該是較為端莊的「銘石之書」寫成這個樣子，結果誕生了千古傑作，這實在是個創舉。

東漢《禮器碑》局部　156年　拓本

北京故宮博物院藏　原碑在山東曲阜孔廟

此碑於漢恒帝永壽二年（156）刻。此碑最煊赫，列為漢碑之首。瘦硬剛正，骨峻氣清，有時雖點畫細如毫髮，但筋骨俱備，意如金針橫紙，圓潤之氣，在於微妙之間。波磔之筆，盡力開展，筆力勁險，其鋒不可輕犯。褚字風韻與其極為相似。

唐　薛曜《夏日游石淙詩》局部　700年　拓本

24.8×12公分　原為摩崖刻石

此詩並序成於唐武后久視元年（700）在河南登封縣石淙。《詩》刻於南崖，《序》刻於北崖。薛曜書，楷書39行，行42字。書法瘦勁奇偉，頓挫轉折，頗多誇張，實開宋徽宗瘦金體之先河。

隋《龍藏寺碑》局部　586年　拓本

上海圖書館藏

隋開皇六年（586）立。張公禮撰，無書者名。碑在河北正定龍興寺。此碑一直被稱為楷書的集大成者，如此大小的字，歷史上無一能出其右。方圓兼備，虛實相參，體勢疏瘦，骨力天成，端莊渾穆，風神古雅，如得道高士，雖清談數言，足以驚諸凡夫。

宋徽宗《楷書千字文》局部　1104年　卷　紙本

30.9×322.1公分　上海博物館藏

此卷為宋徽宗趙佶23歲時所作，自名為「瘦金體」。書體從薛稷、薛曜中來，並將瘦硬的筆致推到了絕致。行筆細如毫髮，但不怯弱，富有彈性和流動感。從筆情墨趣和結體上看，有趨向於美術化的傾向；從其創作上看，僅僅23歲能寫出如此有特色的作品，不愧為少有的天才。

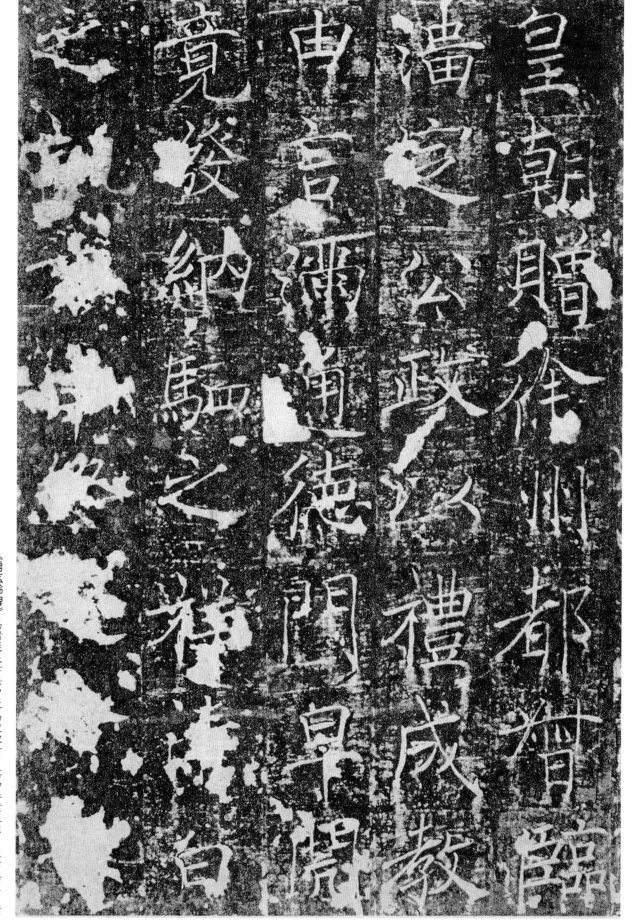

《房玄齡碑》為褚遂良書法中最為瘦硬者，意如春蠶吐絲，文章俱在。董
迥《廣川書跋》：「褚河南書本學逸少，而能自成家法。然疏瘦勁煉，
又似西漢，往往不減銅筒等書，故非後世所能及也。昔逸少所受書法，
有謂多骨微肉者筋書，多肉微骨者墨豬。河南豈瘦硬通神者邪？」

貞觀十二年（638）以後，褚遂良爲唐太宗鑒定王羲之書法，這樣，他比任何一位書法家更方便於學到王羲之的神髓，而羲之傳世的作品大多爲書簡之類，具有強烈的流動感和韻律感。而褚遂良將這種強烈的筆墨情趣、左右映帶的書簡之風，並按照自己的藝術個性，淋漓盡致地表現在「銘石之書」上，給人以全新的藝術風采，這是褚遂良晚年書法的最大的特點，並具有劃時代的意義。加上在書寫時，褚遂良更多地沈浸在敘述房玄齡一生忠烈的事蹟文辭中，忘乎於筆述的工拙，任情态性，筆勢更爲豪放，無拘無束。

值得注意的是，宋拓孤本雖僅存八百餘字，但明顯有枯筆跡象的竟達四十餘處，這在楷書的碑文中是絕無僅有的。筆畫雖如游絲，但清雅勁峻，如鐵線老藤，毫芒轉折，曲盡其妙；又如春蠶吐絲，文章俱在。縱橫牽制，八面生勢，點畫之間，充盈了一種剛正不阿的性格。但他的挺健並非直來直往，而是筆筆三過，呈現出豐富多采的曲線之美，尤其是橫、竪、鈎、折，時時有溫婉玉潤、美麗多方的靈秀之氣，有美人嬋娟，鉛華綽約之稱。結體寬綽雅逸，朗潔清麗，如琴韻妙響於空林，餘音裊裊，使人賞心悅目，表現出一代忠烈之臣溫文爾雅的另一面情懷。

東晉 王羲之 《何如帖》 卷 紙本
24.7×16.8公分 台北故宫博物院藏
此爲東晉王羲之尺牘，屬舊雙鈎摹本，與《奉橘帖》、《平安帖》合爲一卷。此帖用的因是較新的筆，故落筆和收筆極爲講究，藏頭護尾，骨力內藏，清逸優雅，明麗可愛，鋒毫轉折，處處示人以楷則，寓圓於方，遒勁洞達。

唐 敬客 《王居士磚塔銘》 局部 658年 拓本
遼寧省博物館藏
此磚塔銘於唐顯慶三年（658）刻。上官靈芝撰，敬客書。此銘刻於磚上，縱橫各楷書17字。明萬曆年間出土於陝西終南山。書風瘦勁秀逸，閒雅流暢，風神超軼絕塵，不踐陳跡。每出新意於法度之中，而絕出筆墨蹊徑之外，真一代之奇蹟也。與褚遂良書風極爲相近，爲唐刻中精品。

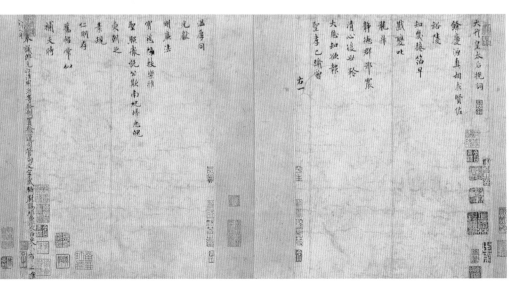

北宋 米芾 《向太后挽詞》 局部 1101年 小楷書 紙本
30.2×22.7及22.3公分兩紙 北京故宮博物院藏
米芾書於建中靖國元年（1101）小楷五律兩首，共120字。宋孫覿跋云：「米南宮書跡弛不羈之行，故其書亦類其人，喜爲崖異驚世駭俗之行。每出新意於法度之中，而絕出筆墨蹊徑之外，真一代之奇蹟也。」以行書寫楷，筆勢圓暢，似斜反正，韻味濃郁，可謂宋代小楷之絕致。

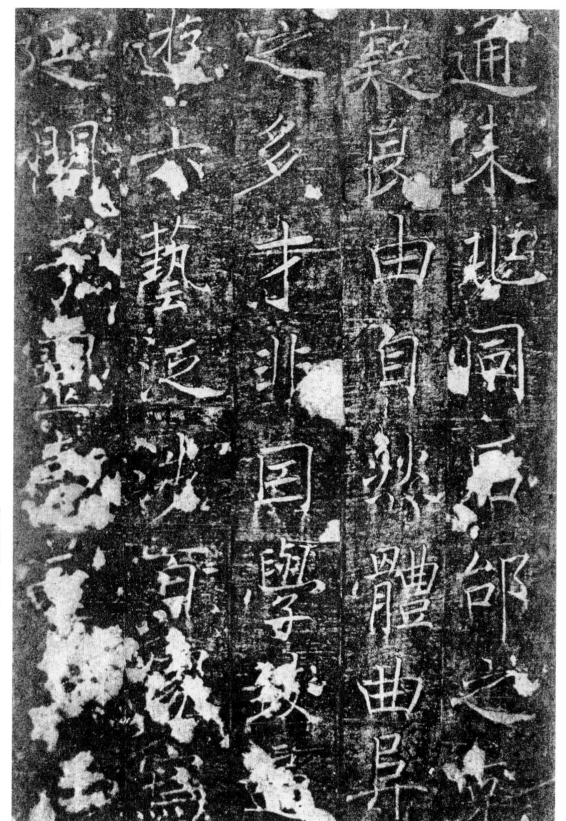

《房玄齡碑》此碑最能見出褚遂良晚年書風之特徵，用筆波瀾起伏，跌宕流走，充分地表現出曲線的韻律之美，顏真卿所謂的「屋漏痕」盡見於此。縱橫之間，筆筆三過，如古藤縈結，曲盡毫端之情性。氣韻生動，質文參半，心澄象顯，筆參造化。

房玄齡碑的枯筆字例

此碑的枯筆字例中，如「待」的豎鈎、「能」的豎、「陵」的橫折鈎，「喬」的橫折鈎，枯筆的跡象清晰可見，刻得十分傳神。

《雁塔聖教序》

局部　653年　拓本　23.5×14.9公分　日本東京國立博物館藏

《雁塔聖教序》唐永徽四年（653）刻。原石有兩塊：一塊是《大唐太宗文皇帝製三藏聖教序》，文字為唐太宗御撰；另一塊是《大唐皇帝述三藏聖教記》，是唐高宗為太子時所撰，均為褚遂良書丹。後碑的字略大於前碑，兩石分別鑲嵌於西安慈恩寺大雁塔南牆左右。因此兩碑嵌於壁間，未受雨淋日曬的剝蝕和人為的破壞，故至今基本完好，只是拓摹已久，已成碑底，諸多用筆的細節已不復存在。

此碑為名刀萬文韶所刻，故能傳其神采。然自褚遂良《雁塔聖教序》出，天下為之風行。又因褚遂良曾極力反對立武則天為后，武則天對此耿耿於懷。故自褚遂良被貶，曾先後又另立了兩塊《聖教》，以此同褚遂良所書相抗衡。一塊為王行滿所書，名為《招提寺聖教序》；另一塊是集王羲之書而成的名為《集字聖教序》。

《雁塔聖教序》從書風上講，此碑與《房玄齡碑》是比較接近的，只是因所書的時間和物件的不同，所表現出來的藝術趣味和時間感的暗示性格有異趣。《房玄齡碑》是為已故丞相所書，褚遂良雖比房玄齡低一輩，然感情深篤，臨碑作書，充滿了一種情感的衝動，也很少有顧慮，故勢隨情生，法因勢生，節奏極為明快，枯筆由此而生。《雁塔聖教序》則為御製文字，深感聖恩，故下筆

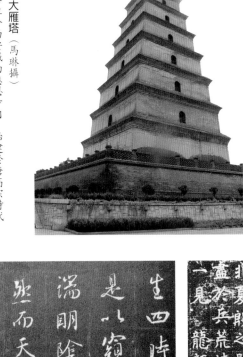

西安　大雁塔 〈馬琳攝〉

大雁塔位於西安城南慈恩寺內，始建於唐高宗時代，今貌為明代修建，塔高64公尺，內有盤梯可登。塔下南面兩側有褚遂良所書的《雁塔聖教序》。（洪）

唐　王行滿 《周護碑》 局部

楷書26行，行84字　拓本

唐顯慶三年（658）刻。許敬宗撰文，王行滿書。1974年出土於陝西昭陵。王昶《金石萃編》：「觀其用筆，端方綿密，俾有姿致，不在遂良之下。」雖言過其實，但也道出其書風特徵。

唐　釋懷仁 《集字聖教序》 局部　672年　拓本

原碑藏西安碑林博物館

碑刻有七佛像，又稱《七佛聖教序》。因是直接從王義之真蹟中摹出，加上摹刻甚精，可看成義之行書的總匯，對研究王義之行書具有極為重要的參考價值。碑在宋後中斷，字畫逐漸變細，宋拓本的字大多豐潤精美，鋒芒轉折毫髮可見。

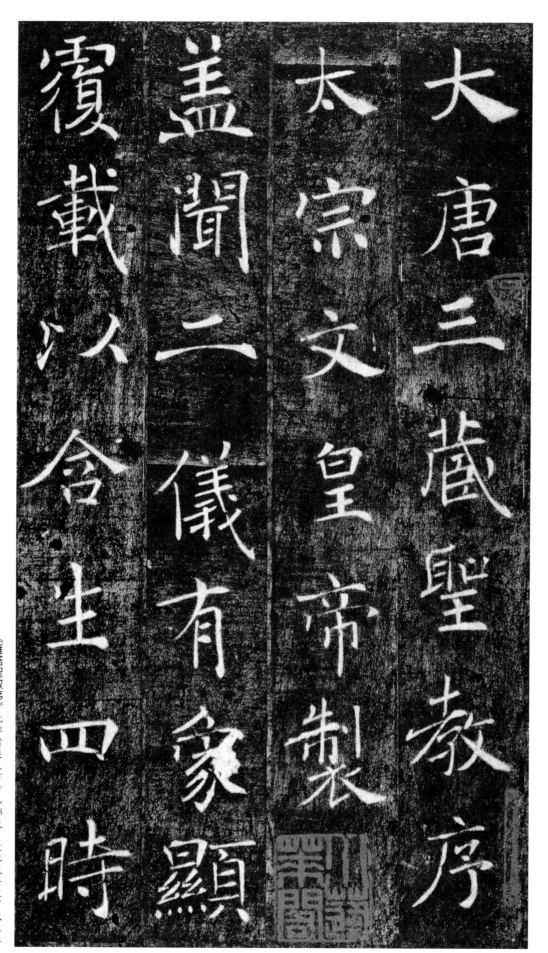

大唐三藏聖教序

太宗文皇帝製

蓋聞二儀有象顯

覆載以含生四時

《雁塔聖教序》此碑褚遂良書時已58歲，是他晚年最有代表性的名作。此碑一出，全國便爲之風靡，對後世的影響最大。書風與《房玄齡碑》相似，爲行法楷書。從筆勢上看，不如前碑豪逸奔放，然豐潤婉麗勝之，清勁峻拔，卓約天然。

較爲小心謹慎，筆筆寫來，志氣平和，不激
不厲，神情清遠，所謂「字裡金生，行間玉
潤」，法則溫雅，美麗多方，疏瘦
勁煉，容夷婉暢，鉛華綽約，尤其是《三藏
聖記》，寫得更爲靈和勁逸。

王行滿（生卒年不詳），唐高宗時人，官
至門下錄事。傳世作品除《招提寺聖教序》
外，另有《韓仲良碑》和一九七四年出土的
《周護碑》。從書風上看，介於歐、虞之間，
原暢處更近虞世南，筆勢縱逸端方處，又近
歐陽詢。方整精峻，縝密平和處得流動之
韻；骨力秀潤，蒼勁俊嚴處含閑雅之
圓得體，縱橫牽制處抱玉箸之勁；開朗秀
拔，修短參差處會風華志氣。對學歐、虞的
人來講，有一種橋梁的作用。

《集字聖教序》，唐咸亨三年（672）刻。
現存西安碑林博物館。此碑將《聖教序》、
《三藏聖記》、太宗答敕、太子李治箋答和玄
奘所譯的《心經》五者同刻於石。書由釋懷
仁花了二十餘年的時間，從唐內府所藏王羲
之書蹟中集字而成。就單字而言，是以後大
王行書中最爲逼真，最爲傳神的。因爲是集
字而成，故不免存在著字與字之間、行與行
之間氣韻不能貫串的瑕疵，不便於初學者學
習。但此碑一出，便馬上引起了文人墨客的
極大重視，並對以後的書法產生了深遠的影
響，明，王世貞稱：「《聖教序》書法爲百代
楷模……備盡八法之妙，眞墨池之龍象，蘭
亭之羽翼也。」這評語對褚遂良來說，可謂
稱讚備至了。

唐《靈飛經》局部 738年 拓本
此書署「開元二十六年（738）二月」，無款。明董其
昌皆以爲唐鍾紹京書，實乃唐經生所書
本。刻本甚多，以《渤海藏眞帖》爲最精。此卷是唐
代典型的經生體，橫細直粗，相同的字和點畫基本上
相似，並參入褚遂良筆法，以行法作楷，點畫一氣運
化，生動可愛。對趙孟頫、文徵明等產生巨大影響。

於太上之道當須精誠潔心澡
汀之塵濁柱淫欲之夫正目存
真香煙散室孤身幽房積毫里
仿佛五神遊生三宮密空競於
以感通音六甲之神不踰年而

唐 薛稷《信行禪師碑》局部 706年 楷書 拓本
此碑立於唐神龍二年，李貞撰文，薛稷書。薛稷乃傳褚字衣鉢，
有「買褚得薛，不失其節」之稱。薛書與
歐、虞、褚並稱「初唐四家」。所不同的是，結體
疏通，並開始趨於內疏外密。疏通瘦硬中暗藏雄強之
氣，行筆更是波瀾起伏，意如藤絲，
勁在，在不平不直中求勁逸之勢，對顏體的形成影響
頗大。

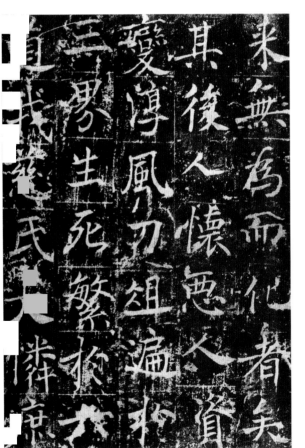

唐 魏栖梧《善才寺碑》局部 725年 拓本
此碑署褚遂良書，實
爲魏栖梧所書。原石
早佚，僅存孤本傳
世。從此碑跡上看，
已明顯受到當時崇尚
豐潤的影響，故雖採
用的是褚字的結體和
筆法，但氣格已大相
逕庭，初唐瘦硬的風
氣已蕩然無存，點畫
古厚，節奏緩逸，豐
潤有餘而骨力稍遜。

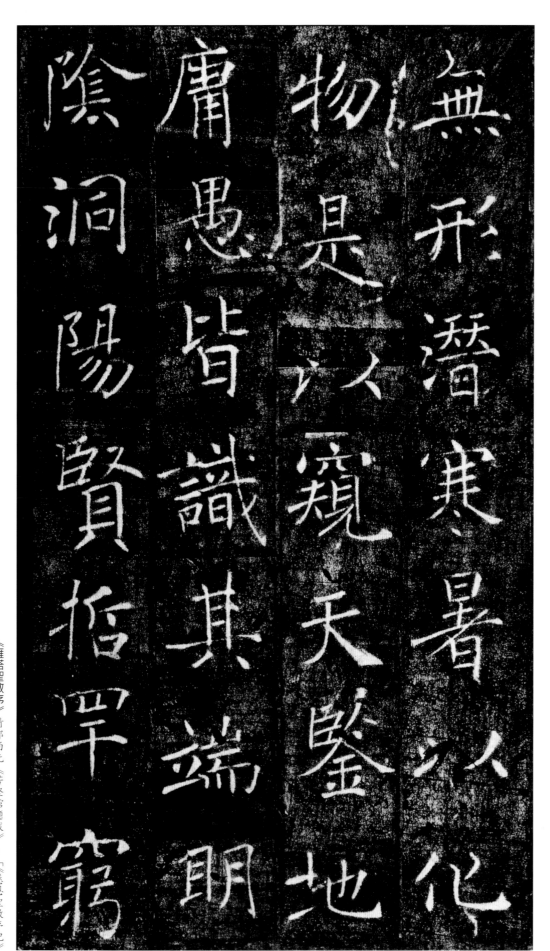

無形潛寒暑以化
物是以窺天鑒地
庸愚皆識其端明
陰洞陽賢哲罕窮

《倪寬贊》

局部 墨蹟 紙本 24.6×170公分
台北故宮博物院藏

《倪寬贊》文末落款題「臣褚遂良書」。

全文楷書五十行，每行七字，共三百四十五字，刮去五字，避宋諱。此帖在歷史上名聲顯赫，爭議也大，明、董其昌臨終前還一口咬定它爲褚遂良書，現在看來，實爲僞托。

此書從書風上看，介於歐、褚之間，用筆更近歐，別開生面，面目十分突出。但不屬於「銘石之書」（因上石後效果不佳，頗單薄）。筆勢往來，極注重筆墨的感覺和效果，這在楷書中是罕見的。似潤還枯，似澀尤

勁，有一種類似倪雲林墨法的感覺，令人嘆服。這也是此帖最爲顯著的特點之一。同時也能看出，書者對筆墨的技巧已達到了爐火純青的地步，這種感覺，一直要到文人寫意畫出現之後才有可能。這一點，最值得我們重視和領悟。因爲，在行草書中可以達到這一步，但要在楷書中表現出來談何容易。也因這樣，書中所有的筆觸幾乎給人一種至柔至剛的審美境界，其妙處實在難以言語。

從用筆上看，主橫往側法入筆，既厚

重又有彈性，與鍾繇十分相近。短橫或重或輕、或收筆略帶隸意。其撇法雖纖細，但因是中鋒用筆，故筆畫中似有墨痕，故雖細亦圓，然也有撇得過細橫發中截輕提而過。似有單薄之感。捺法凝重含蓄，處處暗藏隸趣，飄搖之姿見於筆下。鈎法除「浮鵝鈎」用歐法外，其他鈎似鈎非鈎，鋒芒牛藏。似有「猶抱琵琶半遮面」的情趣。可謂得時和氣潤，閑雅逸致，筆發於外，情動於衷，逸筆數行，聊取和暢之志。南宋趙孟堅見此甚爲傾倒，跋云：「容夷婉暢，如得道之士，世塵不能一毫嬰之，觀之自鄙束縛於毫楮間耳。」

唐 王知敬《李靖碑》局部 658年 拓本

上海博物館藏

《李靖碑》又稱《衛景武公碑》，唐顯慶三年（658）立，許敬宗文、王知敬書，爲昭陵陪葬物之一。書體在歐、褚之間。筆勢婉逸、豐潤靈秀，方圓兼備，點畫朗潔。折用內擫法，然變化妙於輕重，方則能圓，圓中得骨，撇捺相配，如白鶴展翅，又翩翩自得之狀。平和清麗，溫敦閑雅。

主父而歎息羣士　慕嚮異人並出卜　式拔於芻牧羊　擢於賈豎衞青奮　竊於奴僕日磾出　於降虜斯亦暴時　牧築飯牛之明已　漢之得人於茲為

《倪寬贊》

雖為偽托，但卻是精采的楷書墨蹟之傳世作品。在書勢上，仍遵循內密外疏法。略帶隸意，飄颻之姿見於筆下。粗細相挾，大小出於自然。章法清雅，氣韻相續。可謂時和氣潤，得閒雅之致，筆發於外，情動於衷，逸筆數行，聊取和暢之志。

唐 歐陽詢《仲尼夢奠帖》 行書 紙本
25.5×33.6公分 遼寧省博物館藏

此帖是歐陽詢傳世的唯一眞蹟。書勢縱逸，似斜反正，勢巧形密，不避險絕。筆力險勁，橫毫深入，方中得圓，中藏古厚。似熟反生，清勁絕塵，超凡脫俗，耐人尋味。

「浮鵝鈎」即豎彎鈎，因這筆畫均顯豐滿而圓轉，書寫的筆畫姿態很像浮在水面的天鵝，故有「浮鵝」之稱。

《大字陰符經》

局部　墨跡　紙本　楷書96行　行5字　共計461字

《大字陰符經》，款落「起居郎臣遂良奉敕書」，實是偽托。從其書風及用筆的特點上看，與褚遂良晚年的書體極為接近。但從落款的官銜上講，應與褚遂良寫《孟法師碑》屬同時；然其書又雜以顏真卿、柳公權及薛曜的筆法，顯然，是出於晚唐人之手。

從此卷的用筆上講，輕重強弱的節奏變化十分強烈，或輕如游絲，宛如長空流星；或重則山安，意如雲奔泉湧，直起直落，沈著痛快。運筆如抽刀剔骨，游刃有餘，波瀾起伏，曲直勁逸，點畫向背，映帶左右，神采飛揚，氣韻生動。妙傳褚河南之神髓，是典型的行法楷書。書勢開展宏博，力取橫向，似散還合，疏中見姿，俯仰之間，似有翩躚自得之狀，展現出極其優美的流動感和韻律感。在技法上，可以說極盡變化之能事，不管是相同的筆畫，還是相同的字，千變萬化，妙理無窮，今於褚中令楷書見之。或許職云，筆力雄瞻，氣勢古淡，皆言中其一。」然也有其不足之處，有此行筆纖細處，有較滑的現象，缺乏應有的厚度與力度；又因其運筆勁疾，出神入化，學者當從緩中求逸，方能得其妙處。

無一處雷同，所謂「窮變態於毫端，合情調於紙上」。而且，這種種變化又表現得那樣的自然、流暢，絲毫看不出拖泥帶水、矯揉造作的習氣。就此而言，此卷是相當傑出的。

又因是真蹟，是探求褚遂良筆法和由楷入行的極好範本。元·楊無咎跋：「草書之法，勢生勢，因勢立形，上下一氣，氣脈相續，

現代　潘伯鷹《臨大字陰符經》　紙本

潘伯鷹，原名式，號鳧公、博嬰等，安徽懷寧人。現代著名的學者、詩人和書法家。書宗「二王」、褚及北宋諸家，用筆謹嚴雅秀。此為其晚年所臨，點畫剛正道勁，處處從實處入手，避免了易處輕滑的弊病，對學術者顏有啟發。

唐　顏真卿《勤禮碑》　局部　779年　拓本

此碑於唐大曆十四年（779）立。宋時此碑埋於土中，直至1922年才在長安舊藩庫堂後出土，字跡尚保存完好。此碑在顏書中屬清雄道勁、宏博開張的一路，習氣也最少。提按頓挫，磊落分明，蒼勁道麗，向背並用，峻如山岳、利如劍戟，拙中見巧，樸中見美、寬博雄厚，大氣磅礴。顏真卿學過褚遂良的書法，晚年所提的「屋漏痕」，其實是溫薑於褚遂良。

唐　柳公權《玄秘塔碑》　局部　841年　拓本

北京故宮博物院藏

此碑由裴休撰文，柳公權書並篆額。因其筆力道勁剛正獨立，骨力之強，幾乎達到了前無古人的地步，有「顏骨柳筋」之稱。書碑時，柳公權已六十四歲，書風已完全成熟。米芾《海岳名言》中稱：「公權如深山道士，修養已成，神氣清健，無一點塵俗。」

物樣在上而天

之無恩而大

恩生遂雷烈

風莫不蠢然

《大字陰符經》與《倪寬贊》相同，雖為偽托，但在書法史上均屬難得的楷書精品。但與《倪寬贊》所不同的是，前者用墨在枯潤之間，運筆較緩；而此書蹟則如流星飛越，翰逸神飛。按如打樁，提如拔釘，輕重強弱，變化莫測，實乃楷中之豪傑。

《文皇哀冊》

局部　649年　行楷　拓本　22×10.9公分
日本東京書道博物館藏

《文皇哀冊》，題唐貞觀二十三（649）年。無撰書人姓名，但宋·王讜《唐語林》云：「褚遂良為太宗哀冊文，自朝回，馬誤入人家而不覺。」而宋·姚鉉的《唐文粹》亦謂褚遂良撰。故自宋後，此書被稱為褚遂良撰並書。眞蹟於明代為王世貞所藏，後佚。曾刻入《戲鴻堂帖》和《玉烟堂帖》。

安世鳳《墨林快事》：「《哀冊》褚固宜有書，乃字法太稚而治，雖河南降格而為之，亦不至是，後人臨仿不可知，要不可據以為登善之正果也。」

從書風上看，此書疑為米芾臨本。此帖寫得甚為豐潤古厚，點畫翻覆波動，筆筆三過，俯仰綽約，柔中見剛，矯健奔放，極富

有彈性，與米芾小行書似同為一脈。體勢寬宏，似斜反正，筆短意長，婀娜靈秀，提按翻折，妙盡腕底。筆圓意暢，有春和景秀之氣，點畫映帶；修短正斜，盡枝條扶疏之趣，得顧盼含情之目；輕重緩急，似造化空谷之音。柔中得氣，氣中生韻，似形還止，似轉提緩逸成章，點如星落，畫如泉注，使轉提落，雅靜可愛。尤其是字內的空間分佈得極為巧妙，無一處雷同，從而產生了很強的韻律感。米友仁在帖後跋云：「褚遂良書，在唐賢諸名士中為秀穎，得義之法最多。」眞字

有隸法，自成一家，非諸人所可比肩，此書蓋其晚年筆。」

此書是學習小行書極好的範本，可惜其行氣較散，當為臨本常見的弊端。米芾對自己的小行書極為自負，號為「跋尾書」，並稱：「惟題於眞蹟後，不寫以遺人。」（《龍眞行帖》）如將米芾的「跋尾書」與《文皇哀冊》相比較，米芾的自負是可以理解的，加上是眞蹟，所以不管從用筆上還是從氣韻上，當在《文皇哀冊》之上，其表現力更為豐富多采。

東晉　王羲之《孔侍中帖》卷　紙本　24.8×42.8公分
日本前田育德會藏

此為王羲之尺牘，古摹本。中唐時傳入日本，也是諸多傳世善本中，最為精彩的一件。用筆古厚，寫拙於靈秀之中，空靈淡雅，得天然閒適之志。姿態微側，字裏字外之間，意如蜘蛛懸絲於半空，左右搖曳，橫生，並與四周的字構成絕妙的對應關係。所謂無為而用，同自然之功，無半點人為的氣息。

北宋　米芾《竹前槐後詩帖》　紙本　29.56×31.5公分
台北故宮博物院藏

此乃米芾尺牘中的精品，雖提按頓挫的變化幅度甚大，但卻顯得十分雅靜，絲毫沒有劍拔弩張的舊習。從此簡中我們也能看出，米芾深受王獻之和褚遂良影響的痕跡。此也是學宋行書的極好範本。

北宋　米芾《破羌帖贊》局部　1103年　紙本
22.9×49.2公分　北京故宮博物院藏

米芾此書寫於崇寧三年（1103），時年五十三歲。是米芾晚年極經典的「跋尾書」，原帖應在米藏王羲之眞蹟《破羌帖》之後，後為人分拆。宋高宗在米藏王羲之《翰墨志》云：「沈著痛快，如乘駿馬，進退裕如，不煩鞭勒，精神超逸。」提落分明，鏘然有聲，氣韻軒昂，精妙絕倫。

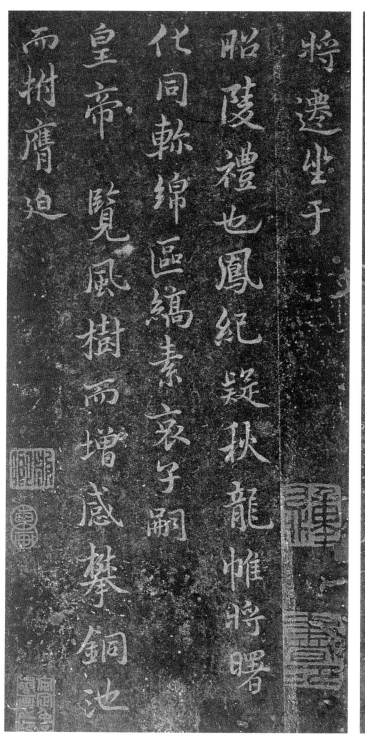

文皇哀冊褚遂良書

維貞觀廿三年

朔廿六日已巳

太宗皇帝崩于翠微宮之含風殿

旋殯于大極之西階閟宮八月庚子

將遷坐于

昭陵禮也鳳紀疑狄龍帷將曙

化同軒綿區縞素哀子嗣

皇帝覽風樹而增感攀銅池

而拊膺迫

《文皇哀冊》原蹟為褚遂良所書，現存刻本，疑為宋·米芾所臨。

《墨林快事》：「《哀冊》，褚固宜有書，乃字法太稚而冶。雖河南降格而為之，亦不至是，後人臨仿不可知。要不可據以為登善之正果也。」明·董其昌見過真蹟，認為其書應在《孟法師碑》之上。

23

《枯樹賦》

局部 630年 拓本 27.9×13.8公分
日本東京三井文庫藏

《枯樹賦》爲北周庾信之文，傳褚遂良書。末題「貞觀四年（630）十月八日爲燕國公書」，燕國公是于志寧，但于志寧被封爲燕國公是在永徽元年（650），前後相差二十年，褚遂良不可能犯如此愚蠢的錯誤，故此帖顯然是僞托。但歷代對此評價甚高，大多定爲褚遂良的代表作。宋·晁補之曾在帖後跋云：「右《枯樹賦》……褚河南下筆遒勁，甚得逸少體資，此本皆用《蘭亭》筆法，識者寡云。」清·蔣衡《拙存堂題跋》：「褚河南《臨枯樹賦》墨蹟，勁秀飛動，畫中有骨，筆外傳神。自董華亭以爲瑤台嬋娟，不勝綺靡，後之學褚者遂從軟媚求之。」此帖眞蹟早已亡佚，以明·王世貞所刻的當行本爲最佳。

從傳世的刻本上看，並不像前人所說的那樣精采，點畫的轉折微妙處幾已不存，留下來的大多是版本上的字形，故有一定的鑒賞價值。如以此爲範本，步入軟媚也是想像中的事。從其僅存的形態上去想象其本來的面目，其書風當以圓筆爲主，寫得相當的流暢典雅，含蓄風流，與王獻之頗爲接近，轉折以外拓法爲主，圓中求韻，明媚清麗。但字的上下氣韻不佳，又缺少字裡行間的呼應與貫穿，不少字的結構頗爲僵硬鬆散，是否與刻工有關，現已不得知。

儘管如此，此帖對後世的影響還是很大的。與此帖的書風較爲接近的，有唐·陸柬之的《文賦》，宋·薛紹彭和米芾早年的小行書，但薛紹彭書用筆雖然甚精，行氣也好，但總不免有平庸之習，遠不如米芾氣韻生動。當代最能傳其風韻者，當首推白蕉，高雅清逸，綽約靈秀，如微風細柳美不勝收，可謂三百年中義之書風第一人。

唐 陸柬之《文賦》局部 紙本 26.4×366.3公分

台北故宮博物院藏

陸柬之是書法家虞世南的外甥，得羲之法爲多。筆力圓勁，但氣韻稍遜。細看此卷與《褚摹蘭亭序》的筆意十分相合，劣如獨斷。趙孟頫對其評價甚高，跋云：「唐初善書者稱歐、虞、褚、薛，以書法論之，豈在四子下耶！」

宋 薛紹彭《上清連年帖》局部 紙本

薛與米芾齊名，世稱「米薛」，自家本色也不夠鮮明，故成就遠不如米。此卷是薛的名篇，以圓筆外拓法爲主，清勁可愛，與陸柬之的筆意十分接近，但通行氣韻較佳；同時，也開了趙孟頫的先河。

唐陸柬之書世不多見惟張緒江采蘋家蘇章言詩焉演昌左司家葉著碑與此文賦三卷而已其筆法乃自蘭亭中來有全神而

（以下爲碑帖正文，褚遂良《枯樹賦》拓本）

根開花建始之殿落實瞳陽之圍
聲含嶰谷曲抱雲門將鶵集鳳乃
翼巢鴛鴦風亭而嗅鸛對月峽而吟
後乃有拳曲擁腫盤坳反覆熊黯
顧鄧鯨龍起伏節聳山連文橫水
蠢匠石驚視公輸眩目雕鐫始就
剖劂仍加平鱗鑱甲落柹刊角摧牙重
碎錦㸃真花殘枝缺樹散亂煙霞
若夫松子古度平仲君邊森梢百
頹槎千年秦則大夫受職漢則
將軍莫不埋嶺嬴廋鳥剝
出穿恆乘於霜露撼頓於風煙東
海有白木之廟西河有枯桑之社

《褚摹蘭亭序》

卷 紙本 24×88.5公分
北京故宮博物院藏

《褚摹蘭亭序》，墨蹟紙本。行書，二十八行，共三百二十四字。乾隆列為「蘭亭八柱第二本」。其隔水處有明人題「褚模王羲之蘭亭帖」，帖後有宋、元、明諸家題跋。米芾的詩跋為真蹟，寫於元祐年間，疑為後人裝裱時從《褚摹蘭亭序》真本上揭下再接在此本上的。從此摹本的氣息上看，與米字十分接近，決非為褚遂良所摹。或為米，或為學米的人所摹。

《蘭亭序》原出自王羲之之手，號為「天下行書第一」。永和九年（353）三月三日，王羲之同謝安、謝萬、孫綽等四十二人，在紹興蘭亭行修祓禊之禮。仰觀宇宙，俯察萬物，臨清流而飛觴，面峻嶺而賦詩，各抒懷抱，放浪形骸。未幾合為蘭亭詩集。當即，眾人推王羲之為詩集作序，震驚古今的《蘭亭序》便誕生了。後王羲之曾再書過百餘次，終不及初稿，故視為珍愛，家傳秘寶。

原蹟曾為唐太宗所得，故視為珍貴，並令趙模、韓道政、諸葛貞和馮承素臨摹了一些副本，分贈朝廷重臣。唐太宗去世，此蹟陪葬昭陵，絕代巨蹟，從此而失。傳世最出名的，除上者外，另有「定武本」、「張金奴本」、「神龍半印本」等。

「定武本」，傳為歐陽詢據王氏真蹟勾勒上石，風格最為渾古蒼老，筆法嚴謹（見本系列書之《書體介紹》第二十四、二十五頁）。「張金奴本」，董其昌疑為虞世南所臨，列為「蘭亭八柱第一本」（見本系列書之《歐陽詢、虞世南》第二十六、二十七頁）。此本與「定武本」的風格較為接近，用筆圓中求方，筆道緊結，氣質古淡，沈雄宏逸。《褚摹蘭亭序》則用筆圓熟，風韻閑雅，意趣生動。「神龍半印本」因帖首有唐中宗「神龍」之半印而得名，傳為馮承素所摹（見本系列書之《王羲之》第二十八、二十九頁），與原蹟較為接近，稿書氣息比較重，特別有許多字與《集字聖教序》中的基

是本與「定武本」的風格較為接近，用筆圓中求方，筆道緊結，氣質古淡，沈雄宏逸。傳虞世南摹本，為「蘭亭八柱第一本」。在所有的摹本中此卷最為沈雄古拙，與傳世最煊赫的《定武蘭亭序》筆意最近。溫潤道勁，氣格深沈，筆圓意方，耐人尋味。淡雅蕭散，筆力超群，與晉人氣格最為接近，深得山陰神韻。

唐 虞世南 《摹蘭亭序》局部 卷 紙本
24.8×75.5公分 北京故宮博物院藏

26

本一致。起用筆千變萬化，妙合自然，因字立形，因形生勢情文並茂，風神灑落。故雖同爲《蘭亭》，神情各異。

（右頁圖）唐 馮承素《摹蘭亭序》局部 卷 紙本
24.5×69.9公分 北京故宮博物院藏

傳馮承素摹，爲《蘭亭八柱第三本》。因卷上有唐中宗神龍年號半印，又稱《神龍本蘭亭序》。從此摹本上看，運筆出入極爲明顯，此乃稿書典型的特點。啟功《從稿》說：「（此本）最見神采，且於原蹟中墨色濃淡不同處，亦忠實摹出，在今所存種種《蘭亭》中，應推爲最善之本。」

北宋 米芾《褚摹蘭亭序詩跋》局部 紙本
24×17.5公分 北京故宮博物院藏

此跋寫得極爲圓暢秀逸，點畫精到，即便細如毫髮，筆筆圓潤，似有千鈞一髮之意象，純淨可愛；氣格古淡雅靜，一反以往大頓大挫之舊習，與前所謂《褚摹蘭亭序》相輝映，達到了平靜似水的空靈境界，在米芾的小行書中實不多見。

《定武蘭亭序》局部 宋拓本 24.9×66.9公分
台北故宮博物院藏

定武本傳爲歐陽詢據原勾勒上石，今存原石拓本僅三件而已。此乃獨孤長老本。後有著名的趙孟頫《蘭亭十三跋》。朱履貞《書法捷要》說：「然世之言《蘭亭》，必推《定武》。《定武》爲歐陽臨本，飄揚俊逸，曠絕千古，豈其眞書遽爾若此哉！」

《同州聖教序》

局部 663年 明初拓本 每頁29×18公分　翁閭運先生藏 原碑現存西安碑林博物館

《同州聖教序》，楷書二十九行，行五十八字。碑在陝西大荔縣，1974年移至西安碑林博物館。《雁塔聖教序》分爲《序》《記》兩石，此則共刊一石。署龍朔三年（663），碑後題「大唐褚遂良　書在同州倅廳」，當爲後人所補。立碑時褚遂良已去世五年。

從書風與用筆上看，此碑既不是摹刻，也不是臨摹相雜而成。故既能表現出褚字的基本特徵，又能顯現出臨摹者的獨特個性，是研究和學習褚遂良書體的重要資料。因其筆力驚人，不少人以爲勝過《雁塔聖教序》。明·趙崡《石墨鐫華》云：「此以《序》《記》並書一碑，

在同州，遒逸婉媚，波拂處虬如鐵線。後署龍朔三年書，似勝慈恩（《雁塔》）本。」

清·孫承澤評曰：「《同州》饒韻，如出兩手。《同州》尤有隆石驚雷之勢。」這些評説是相當有道理的。《雁塔聖教序》因名聲太大，加上歷代錐拓又甚，早成碑底，褚字的風韻和點畫用筆的微妙處，大多已亡失；而《同州聖教序》並沒有被重視，即便是明拓本，點畫的鋒芒稜角，加上行筆較《雁塔》充實，骨法用筆，清晰可見，其筆力強於《雁塔》也是自然中的事。

從另一方面講，《雁塔聖教序》妙在得其韻，《同州聖教序》妙在得其骨，這是兩碑極爲明顯的區別和各自的藝術特點；《雁塔》可謂風韻卓越，有春池映月，泉入幽谷似的靈動之美；而《同州》骨法超群，有金戈鐵腳，鋒芒不可讓人的強勁之氣。故以意境而論，《雁塔》遠勝於《同州》；以骨法用筆而論，則《雁塔》遜於《同州》，兩者各有千秋。故對初學者而言，當從《同州》先入，先得其骨法用筆，而後再求褚字之韻，如此，方能達到事半功倍的效果。

左：《同州聖教序》　右：《雁塔聖教序》

左：《同州聖教序》與右：《雁塔聖教序》字的比較
《同州聖教序》已被斷定是後人臨摹的，並非是褚遂良所書。但這是模仿高手，不但能表現出褚字的基本特徵，又能顯現出臨摹者的獨特個性。當《同州聖教序》兩通碑帖字放在一起比較的時候，大概可以明顯看出《同州聖教序》字則比較雅致幽麗；難怪後人評這兩通帖字，大致説《同州聖教序》妙在得其韻，各有千秋。與《雁塔聖教序》字較渾厚，骨力強勁，而《同州聖教序》妙在得其骨，《雁塔聖教序》妙在得其韻，各有千秋。（洪）

奇拙寫此帖時年70餘歲。奇拙平生對二王及褚字用功最勤。從此稿上看，達到變化精熟之能事，筆勢磊落奔放，寓靈秀於雄渾之中，合剛柔於一體，抒高懷於翰墨，詩言其志，筆乃含情。

沈尹默臨此碑時年64歲。仔細觀賞，此件與原碑在意趣上略有所異，在於似與不似之間，節奏顯然較慢。在此，前輩給了我們一個很重要的啓示：練字如練功，當緩中得氣；如征戰，當因勢生勢，變化全在筆勢間的對應與貫穿之中。

原夫真身叡範垂二字以標靈應佛涅槃顯六時之旨詮説法侶猶岉方濟濟覺德安知窂勝之上人解慧之開士廣演八藏九部之説譚談二藏之人解慧之開士廣演八藏九部之説譚談二之理斯異瘞興之業亦殊要者連肩雖復堅住之道載宣莫不咸運以揚蕤孝時以敷教故知行以爲固崛山利見善攘之業斯遠連河緝化隨機空三性之文昌當辯偽於真僞之宗詭於節臨薛嗣通信行禪師碑丁亥秋尹默

其優堯

其優堯

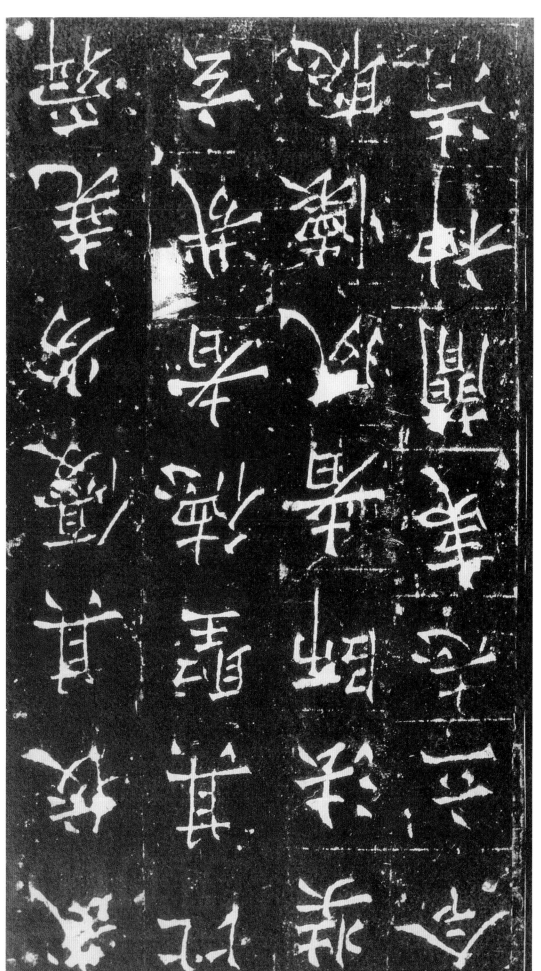

《四體書勢》

《隸書石經》

有唐一代書法之廣大教化主——褚遂良

任何一個藝術家的成就，都是建立在繼承和發展前人成就的基礎上，褚遂良也不例外。從他早期的《伊闕佛龕碑》和《孟法師碑》中，可以看出褚遂良深受歐、虞的影響；而後期的《房玄齡碑》和《雁塔聖教序》，則更多地受漢隸和《龍藏寺碑》的影響。除此之外，褚遂良還從「二王」及老師史陵的書法中得到了更多的啓迪，成功地將富有表現力和動感的筆致融於其楷書中，行筆顯得格外的風姿綽約，飛動豪逸，卓然成為唐代書法的「廣大教化主」。

作為唐代書法的中流砥柱，褚遂良的影響是既深刻又廣泛的。劉熙載《書概》中稱：「褚河南為唐之廣大教化主。」確實符合歷史的狀況。自《雁塔聖教序》出，天下為之風靡，冒他的名字的贗品也陸續出現，如《陰符經》、《倪寬贊》、《枯樹賦》等，但這些作都具有很高的藝術性，對更全面地瞭解褚遂良的書法藝術有很重要的參考價值。自此以後，唐代的書法莫不受其影響，幾乎與王羲之平分秋色，由此真正拉開了有唐一代書法的序幕。

褚遂良傳世的作品雖然只有四件，但從這些作品中我們卻能領略到不同的藝術風采。這不僅展示了褚遂良超群的藝術天才；同時也展示了他在善於吸收前人的基礎上，能融會貫通，表現出自己獨特的審美理想。更重要的，在他的身上我們可以清晰地看到，初唐書法由陳、隋遺風到對王羲之書法的繼承，最終走向個性化的發展道路，其在繼承上的廣度與深度，在唐代書家中是屈指可數的。

從他早期的兩件作品來看，他基本上是沿著陳、隋及歐以來的「銘石之書」的舊格，寫得平和穩健，追求的是骨法用筆的充實感和實在感，並以力取橫勢的隸書作風，展示了與前人間的繼承與發展的關係，也是褚遂良第一個也是最重要的一個臺階。也只有達到這一點，褚遂良才有可能在其晚年表現出真正屬於自己獨特的藝術風格。從其晚年的兩件作品來看，與前期整整相差十年，期間沒有留下任何作品，不管從風格還是從技法上講，幾乎與前期沒有任何關係，好像完全出於兩人之手，這給歷代的研究者帶來巨大的困惑。它是怎樣產生的？為什麼會有如此大的差異性？這也是褚遂良給後人留下的最意味深長的地方。

自貞觀十二年（638），褚遂良遷為侍書以後，曾為唐太宗鑒定王羲之書法真蹟，這樣，他比任何書家更容易且更廣泛的接觸到「二王」及前人的名蹟，有著得天獨厚的優越性。這些書蹟，大多屬於南派的書簡之作（又稱為帖），與他前期所作的「銘石之書」（又稱為碑），在實用上屬於兩種完全不同的書風和書體形式。前者強調的是筆墨情趣和韻律感，具有很大的隨意性；後者注重於深刻，具有嚴肅的主題；其功用的不同，藝術的表現形式與作風也就各異其趣。加上史陵的「疏瘦」之的極力推崇，這對褚遂良晚年書風的形成產生了極為深刻的影響。最終，褚遂良以書簡之作的風格，去寫他的「銘石之書」，盡可能地將筆墨情趣和韻律感在碑中得以生動的顯現。結果，在他之手，在楷書史上竟成了千古絕唱，第一次將碑和帖得到了完美的融合，並由此開創一個新的書風時代。

從褚遂良晚年的兩件作品中，我們可以體會到以下幾個特點：

一、首先是將書簡之作的風格融入於「銘石之書」中，使楷書的筆法、筆勢和結構等方面獲得最大程度的解放，開闊了行楷法的新天地。這樣，就將楷書直接同行書結構開闊了一個新的門徑。也就是說，只需將其楷書點畫寫得更活潑一點，並簡化偏旁部首和某些筆畫，在上下字勢的帶動之下，便能直接寫成行書。就這一點而言，在所有的楷書中占有最大的優勢，這對以後學習書法開闢了一個新的門徑。這對以後在藝術審美上對「逸品」的重視和提倡，在創作提供了成熟的藝術形式，其影響是深遠的。

二、正因為上述的特點，在創作上褚遂良採取以勢生勢，以勢立形，以勢生法，在增強了點畫之間的貫穿和聯繫的同時，突出了點畫之間的流動感和韻律，強調筆筆皆能達其意而運之，貴在能其中有物，其中有韻。並且，一筆數位，達意生變，蹟存其情。一筆數位，一氣呵成，充分顯現了書法中「無聲之音」的藝術特徵，故寫到勁疾處出現枯筆，也就是很自然的事了，所謂「帶燥方潤，將濃遂枯」（《書譜》）。正因如此，其用筆是八面出鋒，八面生勢，左右映帶，上下飛動，窮盡變化，一氣運化。這樣，既使骨法用筆的技巧

予以明朗化，又增強了點畫用筆的生動性和豐富性，使筆觸更明顯地蘊含著抒情的色彩，故有唐代書法的集大成者之稱。

三、疏瘦，但疏則朗潔，瘦而不薄。其原因有三：(1)行筆時採用平面運動與深度（提按）相結合的方式，即顏真卿所謂的「屋漏痕」，在曲折波動之中，獲得一種古藤似的堅忍不拔的審美意象，增強了筆觸的深度意味。(2)充分發揮長鋒筆的優勢，用中鋒即便入紙重按至八分，筆畫的粗細與筆的直徑相對應。這樣，既能加強運筆時的力度，又能使點畫緊結厚實，這既是褚字用筆極重要的特點，也是學褚字最基本的要點。(3)在書勢上，採用隸法，力取橫勢，尤其是捺法，與《禮器碑》相同。從而使整個字在書勢上得到了一個強有力的支撐，達到了「俊拔一角」的藝術目的。當然，這種隸法，只是總體氣格上的，而不是激發的累加，主要是為了表現書勢上的寬博與橫向飛動的藝術感染力。

上述，既是褚遂良書風的特點，也是對後人產生深遠影響的地方。他以其輝煌的藝術成就，向人們清晰地展示了楷書與行書間的內在聯繫，展示書道藝術語言共通的規律——「印印泥」和「錐畫沙」。從那以後，歷代書家均或多或少地受到褚遂良的影響。就初唐而言，有敬客、薛稷、薛曜、鍾紹京和魏栖梧等。在唐代受其影響最高成就的，是草書第一大家張旭和唐代書法的象徵顏真卿。張旭學書於他的堂舅陸彥遠，陸彥遠是著名書家陸柬之之子、虞世南的外孫。當時，陸彥遠並沒有真正悟到書法之妙，後請教了褚遂良，才真正悟得了「錐畫沙」的至理。從張旭的《郎官石記》上看，與褚遂良早期的書風甚為接近。

而在顏真卿的書法中，我們雖然已很少能看到其影響的痕跡，但他曾師從張旭，潛心學過褚遂良的書法，這在史料中是有據可查的。他晚年所提出的「屋漏痕」其實濫觴於褚遂良。這種筆法尤其在薛稷的書法中已表現得相當普遍和成熟。

在宋，最受褚遂良影響的莫如米芾了。米芾對古人書法多所譏貶，卻對褚遂良情有獨鍾，在其《自敘帖》說：「餘初學，先寫顏，顏七八歲也。字至大一幅，寫簡不成。見柳而慕緊結，乃學柳《金剛經》。久之，知出於歐，乃學歐。久之，如印板排算，乃慕褚而學最久。」對褚遂良的評價也甚高，認為：「褚遂良如熟馭戰馬，舉動從人，而別有一種驕色。」（《續書評》）而他的小行書和小楷《向太后挽詞》十有七八出於褚法。

從那以後，十有八九的書家都從褚遂良書法中汲取營養，以求得書法三昧。近代，學褚遂良一派而獲得最高成就的，當首推沈尹默了。他的楷書基本上是得力於褚遂良的《孟法師碑》，只是少了此蒼茫之感。

從對「二王」書風的突破而言，褚遂良是「初唐四家」中的第一人，也是最成功的一個。當然，這種突破是建立在前兩家的基礎上，並提供了一個很清晰的繼承與發展的線索，這不僅對以往即便是今天，也有著很重要的研究和反省價值。

閱讀延伸

藤原有仁，〈歐陽詢、虞世南、褚遂良〉，《書論6》，1975。

劉寫陶，〈初唐四家的楷書〉，《書論15》，1977年4月。

佘雪曼，〈褚遂良其人及其書藝〉，《書論21》，1978年1月。

李郁周，〈倪寬贊題跋辨譌與書體之研究〉，《故宮季刊15：2》，1980。

蔣文光，《初唐四大書法家》，河南美術出版社，1988。

Goldberg,Stephen J.，"Court Calligraphy of the Early T'ang Dynasty." Artibus Asiae.XLIX(1990)。

劉正成主編，《中國書法全集22褚遂良》（北京：榮寶齋出版社，1999）。

褚遂良與他的時代

年代	西元	生平與作品	歷史	藝術與文化
隋文帝 開皇十六年	596	褚遂良生於長安。	隋定新律，「以輕代重、化死為生」，凡定死罪者，必需經過三次奏請	《陳黑闥造像記》、《張元象造像記》、《正解寺碑》、《賀若宜碑》
唐高祖 武德元年	618	褚遂良22歲。	隋煬帝楊廣被殺，李淵稱帝，國號為唐。	

			頁碼	年代
			621	武德四年
			627	貞觀元年
			629	貞觀三年
			636	貞觀十年
			639	貞觀十三年
			641	貞觀十五年
			642	貞觀十六年
			643	貞觀十七年
			645	貞觀十九年
			646	貞觀二十年
			647	貞觀二十一年
			649	貞觀二十三年
			650	永徽元年
			651	永徽二年
			652	永徽三年
			653	永徽四年
			654	永徽五年
			655	永徽六年
			656	顯慶元年
			657	顯慶二年
			658	顯慶三年